교양서예기법교본

행서·초서 / 김정희

秋史眞筆

추 사 진 필

附 마하반야바라밀다심경

KB123868

매일출판

머 리 말

　김정희(金正喜: 1786~1858)는 조선조 후기의 서화가이며, 문신·문인이자 금석학 (金石學)의 대가로서, 자는 원춘(元春), 호는 추사(秋史)·완당(阮堂)·예당(禮堂)· 시암(詩庵)·과파(果坡)·노과(老果)·단파(檀波)·노구(老鷗)·구초당(鷗艸堂)이다. 순조(純祖) 9년(1809)에 생원시(生員試)에 합격하고, 순조 19년(1819)에 문과에 급제하여, 세자 시강원설서(世子侍講院設書)·검열(檢閱)·규장각 대교(奎章閣待 敎)·충청우도 암행어사(忠淸右道暗行御史)·성균관 대사성(成均館大司成)·이조참 판(吏曹叅判) 등을 역임했다.

　24세 때 생부(生父)를 따라 연경(燕京 : 지금의 베이징)에 가서 당대의 거유(巨 儒)인 완원(阮元)·옹방강(翁方綱)·조강(曹江) 등과 교류, 경학(經學)·금석학(金石 學)·서화(書畵)에서 많은 영향을 받았고, 귀국 후 고증학(考證學)을 도입했다. 헌종(憲宗) 6년(1840) 윤상도(尹尙度)의 옥사에 연루되어 제주도로 유배되었다가 풀려나왔고(1848), 철종(哲宗) 2년(1851)에는 헌종의 묘천(廟遷) 문제로 다시 북 청(北靑)으로 귀양을 갔다가 이듬해에 풀려났다.

　학문에서는 실사구시(實事求是)의 요도(要道)를 주장하여 《실사구시설》을 저 술, 근거 없는 지식이나 선입견(先入見)으로 학문을 해서는 아니됨을 역설했고, 또한 함흥 황초령(黃草嶺)에 있는 신라 진흥왕 순수비(新羅眞興王巡狩碑)를 고 석(考釋)하고, 이어 북한산 비봉(碑峰)에 있는 석비(石碑)가 이태조(李太祖)의 건국시 무학대사(無學大師)가 세운 것이 아니라 진흥왕의 순수비이며, 「진흥」 이란 칭호도 왕의 생전에 사용한 것임을 밝혔다. 그의 《금석 과안록(金石 過眼 錄)》은 명저(名著)로 꼽는다.

　서예에서는 역대의 명필을 연구하여 독특한 추사체(秋史體)를 대성시켰는데, 특히 예서와 행서에서 전무후무한 새 경지를 이룩했다. 그림에도 능하여 죽란 (竹蘭)과 산수(山水)에 뛰어났으며, 사실(事實)보다는 품격 위주의 선미(禪味)를 고조(高調)했다.

　추사는 유배 생활 속에서 많은 작품을 남겼는데, 그 중에서도 초의선사(艸衣禪 師 : 초의는 意恂의 호)에게 선사한 《반야바라밀다심경(般若婆羅密多心經)》의 행서체 필적과, 한겨울에 맑은 향기를 풍기는 수선화의 아름답고 신비함을 글 로서 표현한 수선화부(水仙花賦)의 행서체 필적은 손꼽히는 명품이다. 전자는 반야심경의 깊은 뜻을 새롭게 이해시켜 주듯 횡일분망(橫溢奔忙)하여, 모두가 추사가 아니고는 이룩할 수 없는 묘필(妙筆)이다.

　또한 72세의 노구를 무릅쓰고 붓을 잡은 《구초당 만서(鷗艸堂漫書)》는 추사 행서체의 진수(眞髓)를 집대성한 것이라 할 것이며, 그 내용이 또한 명문장이다

褚河南書出於
史陵臞二履勁凍
似西漢銅蕭書

東坡書如老熊

當塗一百戰罷衣仗

嘗見其嵩嶽易帖真

續有萬力千氣其

墨色如濃茶點波當墨處皆作茶珠痕撲於指是古人墨法在自如此

近世名家石庵蘇

齋皆傳墨之秘妙

老鷗又題

卷頭

褚河南書出於史陵, 疎廋勁凍似西漢銅蕭書. 東坡書如老熊當
저1하 남서출 어사2릉 소 수 경 동 사서3한 동4소 서 동5파 서 여 로 웅 당

途百獸依伏. 賞見其嵩易帖眞蹟, 有萬力天氣, 其墨色如濃桼,
도 백 수 의 복 상 견 기 숭 이 첩 진 적 유 만 력 천 기 기 묵 색 여 농 칠

點波留墨處皆作桼珠痕挨. 於指是古人墨法本自如此. 近世名
점 파 류 묵 처 개 작 서 주 흔 애 어 지 시 고 인 묵 법 본 자 여 차 근 세 명

家, 石庵蘇齋, 皆傳墨之秘妙. 老鷗又題卷頭
가 석6암 소7재 개 전 묵 지 비 묘 노8구 우 제 권 두

　하남군공(河南郡公) 저수량(褚遂良)의 글씨는 사릉(史陵)의 서법(書法)에서 나왔으나 소탈하고 수척하며 겨울 나무 사지처럼 굳센 점은 서한(西漢)의 동소(銅蕭)의 서체(書體)를 닮고 있다.

　소동파(蘇東坡)의 글씨는, 늙은 곰이 길을 차지하고 있으면 온갖 짐승이 두려워서 엎드리는 것과 같이 누구도 감히 도전할 수 없는 권위가 있다.

　일찍이 숭이첩(嵩易帖)의 진적(眞蹟)이라는 것을 보았는데, 온갖 힘과 기(氣)가 두루 갖추어져 있었으며 먹빛은 짙은 옻빛이고, 점 찍고 파임 치면서 붓이 머문 곳은 모두 구슬이 눌러 찍었던 흔적처럼 되어 있었다. 이것은 옛 사람의 필법이 원래가 이와 같다는 것을 가리키는 것이다.

　근세의 명필가(名筆家)로는, 석암(石庵)·소재(素齋) 등이 모두 필법의 오묘한 비법을 전승한 사람이다.

<div align="right">노구가 또 권두에 제함</div>

1. 저하남(褚河南) : 당나라 태종의 고명대신(顧命大臣)이었던 저수량(褚遂良)을 말하는데, 고종(高宗)에 의하여 하남군공(河南郡公)으로 봉해졌다. 왕희지(王羲之)의 필법을 익힌 후 독특한 필법을 창안했는데 특히 해서(楷書)와 예서(隸書)에 능했다.
2. 史陵 : 당시의 서예대가(書藝大家)인 우세남(虞世男)의 스승이었던 서릉(徐陵)을 지칭한 것으로 생각된다.
3. 西漢 : 전한(煎漢)을 지칭한다. 전한의 수도(首都) 장안(長安)이 후한(後漢)의 수도인 낙양(洛陽)의 서쪽에 위치한 데서 일컬어지게 된 것이다.
4. 銅蕭 : 동소부(洞簫賦)의 저자인 전한(煎漢)의 왕포(王襃)를 지칭한 것으로 생각된다.
5. 東坡 : 송대(宋代) 제일의 문장가인 소동파를 일컫는데, 서화(書畫)의 대가이기도 하다.
6. 石菴 : 청나라 유용(劉傭)의 아호(雅號)이다.
7. 蘇齋 : 송나라 주밀(周密)의 아호(雅號)이다.
8. 老鷗 : 추사 김정희의 아호 중 하나이다.

黃葉江南何處
村漢省三兩坐
槐根隔溪相就

一烟挂老姬貝
炊雙瓦盖書籣
漁宿未消澤蟹

中抱黃鯉朌百
已烹甘脈省晨
餐更擷寒此流

其崔席燕峰

何又無意来晓

風蘭藥何趣

思了無得失動微

無沈有興已生遠

哀憶君家芝有

圍倚猶被留歡
迫之北莫將名
姓落人間隨此

横圖卷秋水
漁邨一圖
出山作官十載

黃葉江南何處村　漁翁三兩坐槐根
황 엽 강 남 하 처 촌　어 옹 삼 량 좌 괴 근

단풍(丹楓)철 강남의 어디메 마을, 늙은 어부 두셋이 느티나무 밑에 앉아 있고,

隔溪相就一烟棹　老嫗具炊雙瓦盆
격 계 상 취 일 연 도　노 구 구 취 쌍 와 분

강 건너 한 줄기 연기 마주보며 간들거리네. 늙은 할미 질그릇 솥에 서로서로 불 짓피나 보다.

霜前漁官未渴澤　蟹中抱黃鯉肪白
상 전 어 관 미 갈 택　해 중 포 황 리 방 백

낙엽(落葉) 전의 어부란 못 고기 다 잡지 아니 하나니, 게 잉어 누른 살 흰살 기름기 한창 오른다오.

已烹甘瓠當晨餐　更擷寒蔬共萑席
이 팽 감 호 당 신 찬　갱 힐 한 소 공 추 석

박 나물 삶아 놓았으니 아침 찬 될 것이고, 캐어온 산나물도 있으니 갈대방석 깔고 술 한 잔 함께 하리.

垂竿何人無意來　晚風落葉何徘思
수 간 하 인 무 의 래　만 풍 락 엽 하 배 사

낚시터란 그 누구나 뜻없이 찾아 오는 곳. 가을바람에 지는 잎이 어찌 날개 펼 생각하겠으며,

了無得失動微念　況有興亡生遠哀
료 무 득 실 동 미 념　황 유 흥 망 생 원 애

득실(得失) 따른 마음 동요 없어져 버렸는데, 하물며 흥망(興亡) 따른 먼 슬픔 싹틀손가.

憶昔采芝有園綺　猶被留侯迫之報
억 석 채 지 유 원1 기　유 피 류2 후 박 지 보

그 옛날 지초(芝草) 캐던 사호(四晧) 선생이 있었는데, 장량(長良)의 절박한 청에 보답하고 말았다오.

莫將名姓落人間　隨此橫圖卷秋水
막 장 명 성 락 인 간　수 차 횡 도 권 추 수

인간으로 태어날 때 명문(名門) 성씨(姓氏) 갖지 마오. 이래서 헛된 일로 가을 물 어룬다오.

漁村圖　　어촌의 풍경
어3 촌 도

1. 園綺 : 원(園)은 동원공(東園公), 기(綺)는 기리계(綺里季)를 지칭한다. 두 사람이 모두 상산사호(商山四皓)의 한 사람이니, 여기서는 상산사호를 지칭하는 뜻으로 쓰고 있다.

2. 留侯 : 유후(留侯)는 장량(張良)의 봉작(封爵)이다. 한태조 유방(劉邦)이 천하를 얻은 후, 적실의 여후(呂后) 소생인 황태자를 재쳐놓고 사랑하는 부실 소생을 황태자로 책봉하려 할 때 장량(張良)의 간청을 받아들인 상산사호가 산에서 내려와 황태자의 사부(師傅)의 자리에 앉으니 사호의 명망(名望)을 잘 아는 한태조는 자기 계획을 취소하지 않을 수 없었다.

3. 漁村圖: 이상의 칠언절구(七言絶句) 사수(四首)는 어촌의 풍경과 어촌에 숨어 사는 은사(隱士)를 읊은 것인데, 이적선(李滴仙)·두자미(杜子美)의 시풍(詩風)이다.

徐聊泚筆墨

懷幽居連雲

列眉黛細雨連

連漁樵新家

父老一舟載酒隔

屋先弟詩讀書

我头居山一不诗画

搁卷犀子持

翠闲闻前流

水秋愈深垢人

東來遙見尋方

舟通過蓬雜澤

把釣坐對香爐

岑一雲中煙樹

差可辨江上鄉

闌干喚我今我新

芳蘭亭亭逶者

日莫天際多輕

陰黄新書

山居溪圖

李梃以来玉道圓而結穴詩
家三昧又玉道圓而渾圓無
遺憾身 銘二詩以粜隔

出山作官十載餘　聊託筆墨懷幽居
출산작관십재여　요탁필묵회유거

산(山)을 나와 벼슬하기 십년 세월 남짓. 애오라지 필묵에 몸 붙이며 유거시절(幽居時節) 그리네.

蓮雲一一列眉黛　細雨注注逢漁樵
연운일일열미대　세우주주봉어초

잇닿은 구름 하나하나 눈썹처럼 줄을 짓고, 부슬비 오래 내리니 어부(漁父) 초부(樵夫) 만나누나.

鄰家父老每載酒　隔屋兄弟皆讀書
린가부로매재주　격옥형제개독서

이웃집 늙으신 어른 날마다 술 드시고, 건너집 형 아우 모두 글공부 하시고 있네

我久居山不詩畫　獨念稚子扶黎鉏
아구거산불시화　독념치자부려서

나 오래 산에 살면서 시화(詩畫)는 버려두고, 홀로 어린자식 생각하여 농삿일 북돋우네.

閣前流水秋愈深　故人東來還見尋
각전류수추유심　고인동래환견심

집 앞에 흐르는 물 가을 한층 깊었는데, 정든 벗 봄이 오니 되려 나를 찾아주네.

方舟直過彭蠡澤　把釣坐對香爐岑
방주직과팽려택　파조좌대향로잠

작은 배 팽려호(彭蠡湖)를 곧장 지나가서, 향로봉(香爐峯) 대하고 앉아 낚시대 잡았다네.

雲中烟樹差可辦　江上鄉關誰與吟
운중연수차가판　강상향관수여음

구름 속의 흐릿한 나무 들쭉날쭉 알만하고, 물 위를 고향 삼았으니 읊조림은 위와 더불어 하나.

我欲芳蘭寄遠者　日暮天際多輕陰
아욕방란기원자　일모천제다경음

나 꽃다운 난(蘭)을 멀리 보내려는데, 날 저문 하늘가엔 옅은 구름 아련하네.

黃都事山居溪閣
황도사산4거계각

산골 시냇가 집에 사는 황도사에게

4. 山居溪閣 : 이상의 칠언절구(七言絶句) 사수(四首)는 산촌(山村) 풍경과 산촌에 숨어사는 은사
　　(隱士)를 읊은 것인데, 우도원(虞道園)의 시풍(詩風)이다.

李杜以來至道園而結穴詩家三昧. 又至道園而渾圓無遺憾耳. 錄二詩以擧隅.
이 두 이 래 지 도5원 이 결 혈 시 가 삼 매　　우 지 도 원 이 혼 원 무 유 감 이　 록 이 시 이 거 우

　이백(李白)·두보(杜甫)에서부터 시작되어 도원(道園)에 이르는 동안 시가(詩家)의 신묘(神妙)한
요소(要素)가 결실(結實)을 맺었다. 또한 도원에 이르러서는 혼연(渾然)·원숙(圓熟)하여 미진한
점이 조금도 없다. 두 시를 기록해서 대비하여 보았다.

5. 道園 : 원대사걸(元代四傑)의 한 사람인 우집(虞集)의 아호이다.
　　도 원

錢香樹論作文
立用筆須重；
則厚而古此語

深游之三昧

余謂書畫品如此主

麓素白題趙秋

山晴爽圖云木在去法不不在我手雨又不出去法

我手之外筆

满金劉折在脱

由習氣香掮

亦謂重印金剛

杵之意及溫紀

堂依云我師母

二下筆腕皆

力觀三君之言而

游用筆之敊矣

錢香樹論作文云, 用筆須重, 重則厚而古. 此語深得文之三昧.
전1 향 수 론 작 문 운 용 필 수 중 중 즉 후 이 고 차 어 심 득 문 지 삼 매

余謂畫亦如此. 王鹿臺自題秋山淸爽圖云, 不在古法不在我手.
여 위 화 역 여 차 왕2 록 대 자 제 추 산 청 상 도 운 부 재 고 법 부 재 아 수

而又不出古法我手之外. 筆端金剛杵, 在脫盡習氣. 香樹所謂重,
이 우 불 출 고 법 아 수 지 외 필 단 금 강 저 재 탈 진 습 기 향 수 소 위 중

卽金剛杵之意也. 溫紀堂亦云, 我師每一下筆, 腕臂皆力. 觀
즉 금 강 저 지 의 야 온3 기 당 역 운 아 사 매 일 하 필 완 비 개 력 관

三君之言可得用筆之故矣.
삼 군 지 언 가 득 용 필 지 고 의

전향수(錢香樹)는 글 짓는 법을 논하여 말하기를 "붓 놀림은 모름지기 묵직해야 한다. 묵직하면 중후(重厚)하고 고아(古雅)한 글이 된다" 했다. 이 말은 글의 진수(眞髓)를 깊이 깨친 말이다. 나는 그림도 또한 이와 같다고 말한다.

왕록대(王鹿臺)는 스스로 추산청상도(秋山淸爽圖)의 화제(畫題)에서 말하기를, "옛 법에 있는 것도 아니고 내 손에 있는 것도 아니다. 또한 옛 법에서 아니 나온 것도 내 손밖에서 나온 것도 아니다. 붓 끝을 쇠공이 다루듯 하여 오랜 버릇에서 비롯된 필세(筆勢)에서 완전히 벗어난 데 있다"고 했다.

향수(香樹)가 말한 묵직해야 한다는 것은 곧 쇠공이 다루듯 해야 한다는 뜻이다. 온기당(溫紀堂)은 또한 말하기를, "나의 스승은 글씨를 쓸 때마다 어깨와 팔에 모두 힘이 들어 있었다"고 했다. 세 분 군자의 말을 새겨 본다면, 글씨 쓰는 옛 법을 터득할 수 있을 것이다.

1. 錢香樹 : 향수(香樹)는 당나라 전기(錢起)의 아호이다.
 전기(錢起)의 자(子)는 중문(仲文)이고, 대력십재(大曆十才)의 한 사람으로서 시문(詩文)에 능했다.
2. 王鹿臺 : 명말(明末)의 화가(畫家)인 왕미(王微)의 아호이다.
3. 溫紀堂 : 청대(淸代)의 화가인 온의(溫儀)의 아호이다.

墨不論濃淡乾濕要不帶半點烟火氣董思白

艸書手卷有云
人但知如畫唯有筆
而不知書上亦有墨墨

氣可見文敏自

信屬焉只是墨凡

用墨滯筆氏之

意便超矣

古謂筆墨東

人人每於筆墨法區、

致力全不向筆墨清求

之如近日筆決皆以筆為說而無一語及墨者試看紙上之字惟

墨而已心游墨
三味缺後乃可
言筆可
七十二
鷗州堂湯書

墨不論濃淡乾澀, 　要不帶半點煙火氣, 　董思百艸書手券有云,
묵 불 론 농 담 건 경　요 부 대 반 점 연 화 기　동1사 백 초 서 수 권 유 운

人但知畫有墨氣. 　不知字亦有墨氣可見. 　文敏自信處亦只是墨.
인 단 지 화 유 묵 기　부 지 자 역 유 묵 기 가 견　문2민 자 신 처 역 지 시 묵

凡用墨得董氏之意便超矣. 　右論筆墨. 　東人每於筆法, 　區區致力,
범 용 묵 득 동 씨 지 의 편 초 의　우 론 필 묵　동 인 매 어 필 법　구 구 치 력

全不向墨法求之. 　如近日, 　筆訣皆以筆爲說, 　而無一語及墨者.
전 불 향 묵 법 구 지　여 근 일　필 결 개 이 필 위 설　이 무 일 어 급 묵 자

試看紙上之字惟墨而已. 　筆得墨三昧然後乃可言筆耳.
시 간 지 상 지 자 유 묵 이 이　필 득 묵 삼 매 연 후 내 가 언 필 이

七十二鷗艸堂漫書
칠 십 이 구 초 당 만 서

먹은 농담(濃淡) 건경(乾澀)을 막론하고 근소한 연화기(煙火氣)도 띠지 않는 것이 긴요(緊要)하다. 동사백(董思百)이 초서(草書) 교본(敎本)에서 말하기를, " 가람들은 다만 그림에 먹의 기색이 있다는 것은 알고 있으나 글자에도 먹의 기색을 보아야 한다는 것은 모르고 있다."고 했다.

문민(文敏)이 스스로 신봉(信奉)하고 있는 점도 역시 오직 이 먹의 기색이었다. 무릇 먹을 사용함에 있어 동씨(董氏)의 의중을 터득할 수 있으면 쉽게 초탈(超脫)한 경지에 도달하게 될 것이다.

이상은 먹글씨를 논한 것이다. 우리 조선 사람은 매양 글씨 법을 익히는데, 부지런히 힘을 다하면서 전혀 먹의 법칙에 대해서는 연구하려 하지 않는다.

요즘에 와서 붓글씨의 비결로서 붓에 대해서는 논란을 하면서 먹에 대해서는 한 마디도 하지 않는데, 시험삼아 종이 위의 글자를 보라. 오직 먹 뿐이 아닌가. 반드시 먹의 신묘한 기질을 터득한 후에라야 비로소 붓글씨에 대하여 말할 수 있을 뿐이니라.

칠십 이세의 노구(老鷗)가 초당에서 만연히 씀

1. 董思百 : 사백(思百)은 명(明)나라의 명필 동기창(董基昌)의 아호이다. 동기창은 제서가(諸書家)의 필법을 초월한 독창적인 필법 창안에 주력하여 원나라와 명나라의 여러 대가(大家)의 장점을 집성(集成)한 필체를 이룩함으로써 사람들이 미불(米芾)에 견주었다.
2. 文敏 : 원나라 초기의 명사(名士) 조맹부(趙孟頫)의 아호이다.

水仙花賦

雷乃水壁曲沼

雲積間庭凡卉

那竟仙花旺馨

藥書架之瑩潔

貯金屋之娉婷

芳心綻黃銅葉

披條艷賀纒金

曳輕裾雨兮來曰
暄煙霏霜揩瑔洗
堅珠珮綴裳壇
遙結珮兮神來

洞庭迷津的雨

多無碧沙文

石渡步無塵閒

門獨关幽懷泥

人悅山神女遂之
甫于漢濱泠觀
涵虛澄波出漾
神光陸離芳綜

惝恍又以湘靈鼓雲和而來日羌窮宛千緤綿灕寰波亍色鮮暎玉

宁莫辭照銀鋧
以增妍羅襪凌
風鉢衣疊雪映
晚蘭宁此貞同庭

梅兮衰潄洞舍
芳兮足嘉燕
英兮而悦伴歲
寒于吾庭兮對

形影之清絕
環瀛一墅四百里
都是水仙花三
姓工來今始發

之危瓶中供教
石枝一阿並開雛
㔉尉香雪海
何八過之
那史並

水仙花賦
수1 선 화 부

爾乃, 氷堅曲沼雪積閒庭, 凡卉彫景仙葩吐馨, 藉玉槃之瑩潔.
이내　빙견곡소설적한정　범훼조경선파토형　자옥반지영결

貯金屋之娉婷, 芳心綻黃稠葉披綠. 艶質纏金幽姿琢玉. 揚秫
저금옥지빙정　방심탄황조엽피록　염질전금유자탁옥　양2말

陵之素華展凌波之芳躅. 含脈脈之深情隔盈盈之一曲, 顧影裵
릉지소화전릉3파지방촉　함맥맥지심정격영영지일곡　고영배

回將開未開. 移春有檻避風無臺. 若妃逢洛浦, 曳輕裾而乍來.
회장개미개　이춘유함피풍무대　약비4봉낙포　예경거이사래

日喧煙靄搓醜洗黛, 珠璣綴裳瓊瑤結珮, 若神來洞庭, 迷綽約
일훤연애차수세대　주기철상경요결패　약신래동정　미작약

而多態碧沙文石. 淺步無塵, 閉門獨笑, 幽懷泥人, 悅如神女
이다태벽사문석　천보무진　폐문독소　유회니인　열여신녀

逢交甫于漢濱. 冷艶涵虛, 澄波微瀁, 神光陸離, 芳踪惝悅.
봉교5보우한빈　냉염함허　징파미양　신광륙리　방종창황

又如湘靈鼓雲和而來往. 羌窈窕兮纏綿. 濯寒波兮色鮮. 映玉
우여상령고운화이래왕　강요조혜전면　탁한파혜색선　영옥

壺兮莫辨. 照銀魄以增姸, 羅襪凌風, 銖衣疊雪. 與畹蘭兮比
호혜막변　조은백이증연　나말릉풍　수의첩설　여원란혜비

貞, 同庭梅兮表潔. 洵含芳兮足嘉. 亦餐英兮可悅. 伴歲寒于
정　동정매혜표결　순함방혜족가　역찬6영혜가열　반세한우

吾庭兮, 對形影之淸絶. 環瀛一島四百里, 都是水仙花, 三姓
오정혜　대형영지청절　환영일도7사백리　도시수선화　삼8성

以來今始發之. 瓦瓿中供數百枝, 一時並開, 雖鄧尉香雪海, 何
이래금시발지　와부중공수백지　일시병개　수등9위향10설해　하

以過之.
이과지

　　　　　　　　　　　　　　　　　　　　　　　　那叟並記
　　　　　　　　　　　　　　　　　　　　　　　　나11 수 병 기

醜 妖
수 화

그대는 얼음이 굳게 엉켰던 굽이굽이 늪에서, 눈이 쌓인 한적했던 뜰에서, 뭇 화초가 맵시를 단장하고 선도화(仙桃花) 봉오리 향기를 뿜으면, 옥쟁반의 조촐한 정결을 빌리고 황금 저택의 미녀 같은 아리따움을 갖추고서, 향기로운 화심(花心)을 터뜨리고, 무르익은 잎을 푸르게 펼친다. 요염한 자질은 황금을 휘감은 듯, 그윽한 자태는 다듬은 옥이로다. 말릉(秣陵)에 뜬 흰 달이요, 사뿐이 꽃잎 편 철쭉일러라. 고동치는 깊은 정 품고 있건만, 말 못할 수줍음이 앞을 가려서, 자기 모습 돌보느라 서성거리며, 필 듯 필 듯 하면서 피지를 않네. 봄 실어 갈 함거(檻車)는 있어도, 바람 피할 대각(臺閣)은 없다네. 낙포(洛浦)에서 복비(宓妃)를 만나게 되면, 옷자락 가볍게 끌며 퍼뜩 다가오리라. 날씨 따뜻해지고 아지랑이 아련히 피어 오르거든, 우유로 곱게 문지르고 눈썹 산뜻하게 그리고 진주랑 옥구슬 치마에 꿰어달고 경옥(瓊玉)·요옥(瑤玉)의 노리개 차면, 동정호의 신녀(神女)가 와서 연약하고 아름다운 자태로 다양한 무늬 돌의 벽사(碧沙) 위를 헤매이는 것 같네. 소리없이 자취없이 걸어 문 닫고 살며시 웃으며, 그윽이 정든 사람을 생각하네. 황홀함이 마치 신녀(神女)가 한수(漢水) 가에서 교보(交甫)를 만남과 같네. 차디차게 아름다우면서 어딘가 허점이 있는 듯함이 많은 물결이 가볍게 일렁이는 것 같고, 신비한 광채가 넘쳐흐르니 꽃다운 자취가 황홀하고 놀랍구나. 또한 상수의 영(靈)이 북치고 구름타고 오가며 어울리네. 아! 정숙한 어여쁨이여 끝없이 엉키누나. 찬 물결에 씻었음이여 색상도 선명하구나. 옥 항아리에 비추어 봄이여 구별할 길 없구나. 은덩이에 비춰보니 곱기가 한층 더해지고, 능라 버선발은 바람가듯 삽분하고, 가벼운 옷차림은 눈 쌓인 듯 보송하네. 난초밭에 더불어 두니 곧기가 비슷하고, 뜰의 매화와 함께 놓으니 깨끗함 나타내네. 순진하고 향기로움이여 칭송하기에 넉넉하도다. 또한 국화(菊花)의 기품도 머금고 있음이여 기뻐할만도 하도다. 차디찬 세월을 나의 뜰에서 함께 보내고 있음이여, 지극히 맑은 형상(形像)과 영상(影像)을 대하고 있노라.

[참고] 여기까지는 청(淸)나라의 유학자(儒學者) 호경(胡敬)이 찬술한 수선화부(水仙花賦)를 그대로 옮겨 쓴 것이고 다음부터는 추사(秋史)의 자술(自述)이다.

바다가 한 바퀴 4백리를 둘러싸고 있는 이 섬에 도무지 수선화라고는 삼성(三姓) 이래 이제 처음으로 그 꽃을 피웠다. 질그릇 항아리 속에 기르던 수백의 가지에서 일시에 가지런히 꽃이 피었으니 등위산(鄧尉山)의 향설해(香雪海)인들 어찌 이보다 낫겠는가.

<div align="right">나수(那叟)가 아울러 씀</div>

1. 水仙花賦 : 부(賦)라는 것은 운문체(韻文體)와 산문체(散文體)를 적절히 혼합한 시와 산문의 맛을 함께 누릴 수 있는 독특한 문체(文體)인데, 수선화부(水仙花賦)는 수선화를 칭송한 글의 뜻이다.
2. 秣陵 : 중국 강소성에 있는 지명(地名)으로, 금릉(金陵)이라고 불리워지기도 한다.

3. 凌波 : 능파(凌波)는 물결 위를 사뿐히 걷는다는 뜻이지만, 미녀(美女)의 정숙한 걸음걸이를 표현하는 말로 많이 쓰인다.

4. 妃逢洛浦 : 중국 고대의 제왕이던 복희씨(伏羲氏)의 딸이 낙수(洛水)에 빠져 죽은 후 낙수의 하신(河神)이 되었다는 설화가 있다.

5. 交甫 : 한수(漢水)의 여신이었던 아황(娥皇)과 여영(女英)이 강변에 놀러 나왔다가 정교보(鄭交甫)를 만났다. 그에게 추파를 보내고 차고 있던 옥을 풀어서 주었다. 정교보가 그것을 받아 품안에 넣고 몇 걸음 지나쳐 가다가 품속을 더듬어보니 옥이 없었다. 뒤돌아보니 여인(女人) 또한 보이지 않았다는 이야기가 신선전(神仙傳)에 기록되어 있다.

6. 餐英 : 국화 꽃잎을 먹는다는 뜻으로 쓰인다.

7. 島 : 제주도(濟州道)를 일컫는다.

8. 三姓 : 삼성혈(三聖穴)에서 제주도민(濟州道民)의 시조(始祖)가 되었다는 고을나(高乙那) 부을나(夫乙那)·양을나(良乙那)의 세 분을 지칭한다.

9. 鄧尉 : 등위산(鄧尉山)을 말한다. 중국 강소성 오현의 서남에 있는 산이다. 한나라의 등위(鄧尉)가 이 산에 은거함으로써 생긴 이름이다.

10. 香雪海 : 등위산의 매화 풍경을 이르는 말인데, 매화나무가 너무 많으니 매수(梅樹)의 바다요, 꽃이 만발하면 온 산이 눈에 덮인 것처럼 희고 수 십리를 걷는 동안 매화 향기가 진동한다는 뜻이다.

11. 那叟 : 추사(秋史)의 필명(筆名) 중 하나.

玉闌金屋記曲屏
光芻葉移根
隔年伊人重見
瘦劇騁亭雨帶

風襟零落步雲

泠戛管吹春相

進崔公洛素屬

塵偏儗掌雲濟

國香流落恨無窮
綃翠薄誰憑
遺簪小出天遠
應念鶻箏揀兄

吵々東波望極

五十絃然滿湘雲

凄涼取無語夢入

東風雪盡江清

玉潤金明, 記曲屛小几. 蕎葉移根隔年, 伊人重見, 瘦鶴娉亭
옥1윤 김명　 기 곡2병 소궤　 추엽이근격년　 이인중견　 수학빙정

雨帶, 風襟零落, 步雲冷鵞, 管吹春相. 逢舊京洛, 素壓塵緇,
우 대　 풍금령락　 보운냉아　 관취춘상　 봉구경락　 소염진치

僊掌霜凝. 國香漾落, 恨正氷綃翠薄. 誰念遺簪. 水空天遠,
선장상응　 국향양락　 한정빙초취박　 수념유잠　 수공천원

應念攀弟, 梅兄渺渺. 魚波望極, 五十絃愁滿. 湘雲凄凉所無
응념반3제　 매형묘묘　 어파망극　 오십해수만　 상운처량소무

語, 夢入東風, 雪盡江淸.
어　 몽입동풍　 설진강청

　　윤기있고 아름답던 김명이 곡병기·소궤기를 쓰고 있었다. 가을이 가고 해가 지나서 다시 이 사람을 보게 된 것은 수척한 모습으로 우중에 객관(客館)을 찾아 왔을 때인데, 보이는 풍체나 옷차림이 서리 맞은 풀잎이요, 잎 떨어진 나무 꼴이었으며 신수(身數)는 얼음 앞의 거위였고 콧구멍으로 숨을 쉬고 있으니 살아 있는 모양이다. 옛 서울 땅에서 만나니 웃음기 없는 얼굴에는 새까맣게 먼지가 끼고 내미는 손바닥은 서리가 엉킨 듯이 차가웠다. 난초처럼 향기롭던 모습은 물에 씻은 듯이 가시고 말았으니 참으로 가벼운 비단옷 걸치던 부귀의 운세 엷은 것이 한스러웠다. 누가 이 사람을 퇴직한 고관이라고 생각하겠는가. 물독은 텅 비어 있고 비올 날은 멀기만 하니, 응당 반제를 생각하겠지만 매형(梅兄)은 아득하기만 하구나. 어신(魚信) 띄울 물결이 끝없음을 바라보며 50 그루 수선화 시름이 가득하네. 도복차림이 처량하니 할 말은 없고, 꿈결에 동풍 불어 눈 녹고 강물 맑기를.

1. 玉潤金明 : 옥윤(玉潤)은 풍체가 옥처럼 아름답고 윤기있다는 뜻이고 김명(金明)은 사람이름이다.
2. 曲屛小几 : 곡병은 방 안 한편에 치는 작은 병풍이고 소궤(小几)는 몸을 기대는 작은 궤상(几床)인데, 그것을 찬미하는 기문(記文)을 쓰고 있었다 함은 부귀를 누리는 신분이었다는 뜻이다.
3. 攀弟 : 황정견(黃庭堅)이 왕충도(王充道)로부터 수선화 50 그루를 선사받고 그의 풍류가 마음에 들어 읊은 시(詩)에, "산반(山礬)은 동생이요 매화는 형이라네[山礬是弟梅是兄]"라는 한 구절이 있다.
　　산반(山礬)은 수선화의 이명(異名)이다. 여기서는 황정견의 이 시화(詩話)를 원용하여 아름답던 지난 날을 잊지 못하나 그 때로 돌아갈 길은 묘연하기만 하여 시름에 잠긴 김명(金明)의 신세를 비유하고 있다.

趙孟堅水墨雙
鈎水仙卷自跋云
余久不作此又方病
目未愈子固徵風

諾良坐急起摍寫
轉盈独倍觀者
求於彼似之外可
翕翼腐弃陽

老人周密題夷

別國香慢

趙子固圖墨蘭

最妙葉如鐵

花葉尖挫作石用筆如飛白中狀前人參此也畫梅竹水仙松

枝皆入妙品水仙

左為高子晃常專

師其蘭石覽

者當自知其高

下
子園水仙欲与揚
元咎梅花信敝
周州宮趣重其

品曾刺舟巖陵

灘下見新月出

水大笑云此文公

所謂緣淨不可

墨乃我水仙出
魂也
那要襟考
試病眼

結翠羣翁然、
雙鉤作水
仙今乃易
之以禿穎
亂抹橫涂
其揆一也
憨公翁

趙孟堅水墨雙鉤水仙卷, 自跋云, 余久不作此. 又方病目未愈,
조1 맹 견 수 묵 쌍2 구 수 선 권, 자 발 운, 여 구 부 작 차 우 방 병 목 미 유,

子用徵風, 諾良亟急起描寫, 轉盆拙俗. 觀者, 求於形似之外
자 용 징 풍, 낙 량 극 급 기 묘 사, 전 익 졸 속. 관 자, 구 어 형 사 지 외

可爾. 彜齋, 弁陽老人周密題, 夷則國香慢.
가 이. 이 재, 변 양 노 인 주3 밀 제, 이 즉 국4 향 만.

趙子固, 墨蘭最妙, 葉如鐵, 花莖亦佳作石. 用筆如飛白書狀
조 자 고, 묵 란 최 묘, 엽 여 철, 화 경 역 가 작 석. 용 필 여 비5 백 서 장

前人無此也. 畫梅竹水仙松枝, 皆入妙品, 水仙尤爲高. 子昂
전 인 무 차 야. 화 매 죽 수 선 송 지, 개 입 묘 품, 수 선 우 위 고. 자6 앙

專師其蘭石, 覽者當自知其高下. 子固水仙, 欲與揚無咎梅花
전 사 기 란7 석, 람 자 당 자 지 기 고 하. 자 고 수 선, 욕 여 양 무 구 매 화

作敵. 周艸窓, 極重其品, 曾刺舟嚴陵灘下, 見新月出水, 大
작 적. 주8 초 창, 극 중 기 품, 증 자 주 엄9 릉 탄 하, 견 신 월 출 수, 대

笑云, 此文公所謂綠淨不可唾. 乃我水仙出現也.
소 운, 차 문 공 소 위 록 정 불 가 타. 내 아 수 선 출 현 야.

那叟秒書試病眼
나 수 초 서 시 병 안

조맹견(趙孟堅)의 묵화쌍구법(墨畫雙鉤法) 수선화편(水仙花編)에 스스로 발문(跋文)하여 말하기를, "내가 오랫동안 그리지 않았고 또한 눈병도 아직 완쾌되지 않았는데, 그대의 요청을 승낙하고 곧 서둘러 그렸더니 도리어 서툴고 속됨만 더 했다. 관상(觀賞)하는 사람은 화법의 규범에 합치하느냐 않느냐를 떠나서 이 그림의 가치를 찾아보는 것이 옳을 것이다"고 했다. 이재(彜齋)의 이 말에 대하여 변양노인(弁陽老人) 주밀(周密)은 제(題)하여 말하기를, "이런 것이 곧 국향만(國香慢)이다"고 말했다.

조자고(趙子固)의 묵화는 난초화가 가장 절묘해서 잎은 쇠처럼 강건했고 꽃줄기는 돌로 만든 것처럼 아름다웠다. 붓놀림은 비백서체(飛白書體)를 닮았는데, 전의 사람에게는 이런 필법이 없었다. 매죽(梅竹)·수선(水仙)·송지(松枝)의 그림이 모두 묘품(妙品)에 들지만 그 중에서도 수선화의 격조가 가장 높다.

자앙(子昂)은 오로지 난석(蘭石)을 자신의 스승으로 여겼는데, 보는 사람은 당연히 그 격조의 높낮음을 저절로 알게 될 것이다.

자고(子固)는 자신의 수선화는 양무구(揚无咎)의 매화와 대적된다고 여겼다.

주초창(周艸窓)은 그의 품격을 극히 소중하게 여겼으며, 일찍이 배를 타고 엄릉(嚴陵) 나루를 내려가 초생 달이 물에 뜬 것을 보고 크게 웃으면서 말하기를, "이것이 문공(文公)이 이른바 맑은 물에 침을 뱉을 수 없다는 것이로구나. 여기서 나의 수선(水仙)

도 나온다" 고 했다.

<center>나수가 병든 눈과 농군 같은 손으로 시서(試書)함</center>

趙彝翁, 以雙鉤作水仙, 今乃易之以禿穎, 亂抹橫除. 其揆一也.
조10 이 옹 이 쌍 구 작 수 선 금 내 역 지 이 독 영 난 말 횡 제 기 규 일 야

<center>愁翁
수 옹</center>

조이옹(趙彝翁)은 쌍구법(雙鉤法)으로 수선화를 그렸지만, 지금 여기서는 무뎌진 붓으로 바꾸어서 길게 비끼고 펴서 그렸다. 그 규범에 있어서는 동일하다.

1. 趙孟堅 : 송나라의 왕족이고, 자는 자고(子固)이며 호는 이재거사(彝齋居士)이다. 그림과 글씨에 뛰어났다.
 송나라가 멸망하자 수주(秀州)에 은거했는데, 원나라에 항복하여 여전히 벼슬하고 있는 종제(從弟) 맹부(孟頫)가 찾아왔으나 만나기를 거절하다가 부인의 권유로 만나보고는 떠난 뒤 하인을 시켜 그가 앉았던 방석을 세탁케 했을 정도로 지조가 높았다.
2. 雙鉤 : 쌍구법을 말한다. 운필(運筆)의 한 방법으로, 식지(食指)와 장지(長指)를 붓대에 걸치고 붓을 잡는다. 여기서는 운필법이란 뜻으로 쓴 것 같다.
3. 周密 : 송(宋)나라의 유신(遺臣)인데, 본문에 나온 변양노인(辨陽老人)은 그의 호(號)이다. 시사(詩詞)를 잘했다고 한다.
4. 國香慢 : 사패(詞牌)의 이름이다. 사패란 한문 문체의 하나인 사(詞)의 각종 형식에서 따붙인 이름인 사(詞)의 제명(題名)을 말한다.
5. 飛白書狀 : 비백(飛白)은 글씨체의 하나로, 후한(後漢)의 문인이며 서예가인 채옹(蔡邕)이 창시하였다 한다.
6. 子昻 : 해서(楷書)와 묵화를 잘했다는 원나라 조맹부(趙孟頫)의 자(字)이다.
7. 蘭石 : 난초 같은 향기와 돌처럼 굳은 지조를 말한 것으로, 여기서는 조자앙(趙子昻)이 그의 종형 조자고(趙姿固)의 서화의 기품을 존숭했다는 뜻으로 쓰이고 있다.
8. 周艸窓 : 초창(艸窓)은 주(注) 3에서 말한 주밀(周密)의 호이다.
9. 嚴陵灘 : 엄릉 나루를 말한다. 급류(急流)의 이름으로서, 중국 절강성(浙江省)에 있는 나루를 말한다. 자릉(子陵) 엄광(嚴光)이 한태조를 피하여 변성명하고 여기서 낚시하면서 은거(隱居)했다는 데서 얻게 된 이름이다.
10. 趙彝 : 청나라의 서화가(書畵家) 고순(高淳)의 자(字)이다.

其先屾　自有殷　師尹燕　赫之盛
迺遠于　周业作　曰以為　氏吉甫

子 于 勛 柏
孫 鳳 力 周
以 雅 有 宣
驪 銀 作 軍
尭 文 頒 文
纘 柏 刄 則

集 之 東 祖
柏 旨 平 業
之 富 柏 君

社 孫 楷 之
令 守 太 吉
之 長 守 會

會　旅　溫　元
攴　文　良　孚
貞　男　恭　巴

治　賢　萬　儉
合　是　親　之
羊　與　九　德

春秋經傳立朝　博通書正色盡　思進忠以霜事　闕衡清身以

應時

前節迷銘奉為
清凜鑑崇鑒
東海堤孃縣

納內

寵翁

真北古

興柎覓

薛少保年遠必不
牟見夏熱復方
坐庭時鋪本水真
真也情丹祗耶
陰工判良多畫少
條云甚也

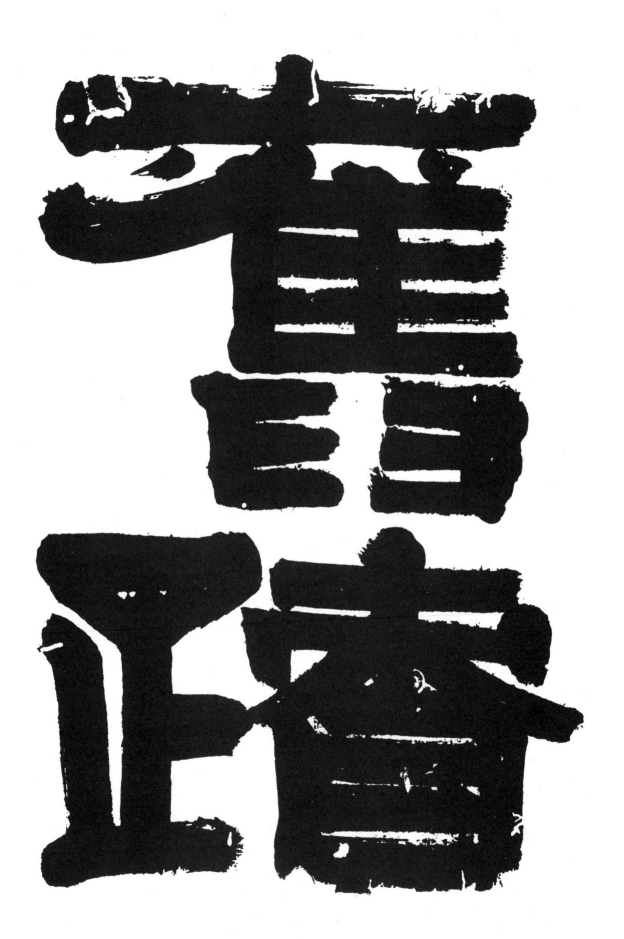

訥翁廬
눌 옹 려

 눌인(訥人) 조광진(曺匡振 : 1772~1840)의 당호(堂號) 현액(懸額)이다. 눌인(訥人)은 당시의 명서예가(名書藝家)로서 추사(秋史)와 친교가 있었다.

眞興北狩古竟
진 흥 북 수 고 경

 진흥왕(眞興王)이 옛 국경을 순시(巡視)하다.
 함경도 황초령(黃草嶺)에 있던 진흥왕순수비(眞興王巡狩碑)를 1828년 함경도 관찰사(咸鏡道 觀察使) 윤정현(尹定鉉)이 함흥감영(咸興監營)으로 옮겨 세우고, 이를 잘 보전하기 위하여 비각(碑閣)을 세운 후 추사(秋史)에게 부탁하여 쓴 비각의 현액이다.

薛少保手迹, 世不多見, 夏熱帖方, 是唐時, 鈞本, 非其眞也.
설 소 보 수 적　세 불 다 견　하 열 첩 방　시 당 시　균 본　비 기 진 야

唯昇仙碑陰上, 列官名, 是少保正筆也.
유 승 선 비 음 상　열 관 명　시 소 보 정 필 야

 설소보가 손수 남긴 필적(筆迹)은 세상에 흔히 보이지 않는다. 하열첩방은 당(唐)나라 때의 필법교본(筆法敎本)이고 설소보의 진적(眞蹟)이 아니다. 오직 승선비의 음각 중에 관명이 열기된 것이 설소보의 참된 필적이다.

挹隱舊跡
읍 은 구 적

 옛 자취에 숨은 것을 찾아본다.

般若波羅蜜多心經

觀自在菩薩行深般

般若波羅蜜

多時照見

五蘊皆空度一切苦

厄舍利子

色不異空

空不異色色即是空

空即是色

受想行識

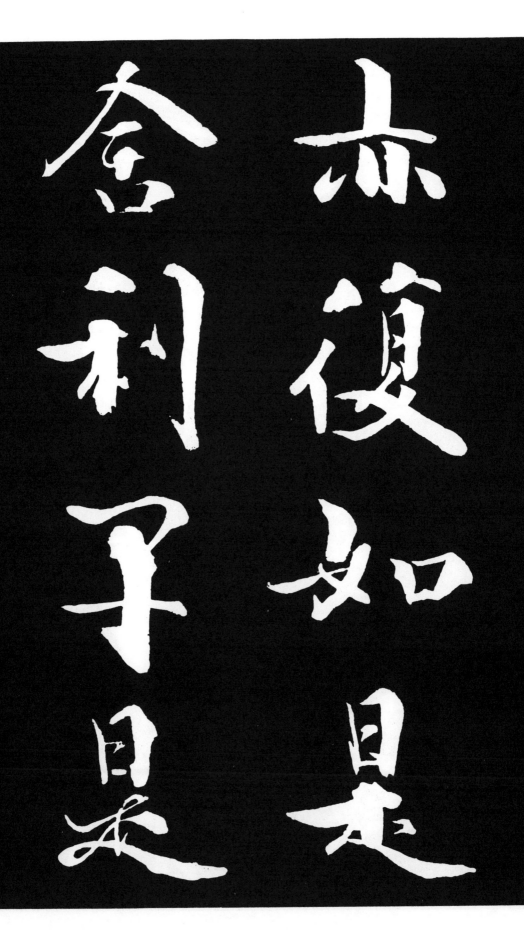

諸法空相不生不減

不垢不淨

不增不減

是故空中無

無色無受

想行識無眼耳鼻舌

身意無色
聲香味觸

法無眼累

乃至無意

識界無無
明亦無無

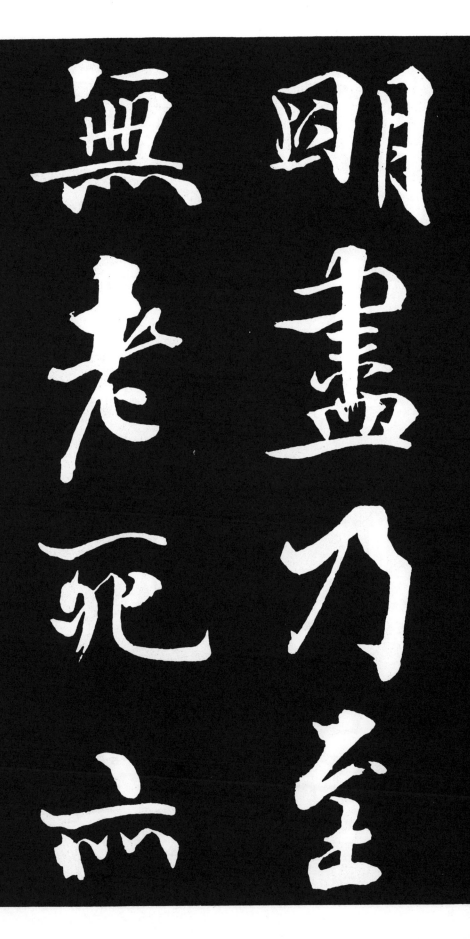

明盡乃至

無老死亦

無老死盡無苦集滅

道無智亦
無得以無

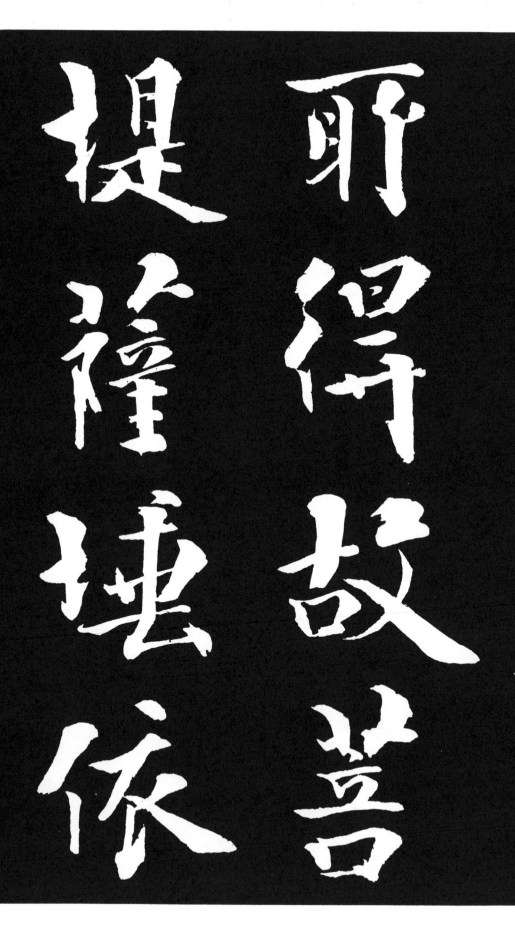

耶得故菩提薩埵依

般若波羅蜜多

蜜多故

心

無罣礙　無

罣礙故　無

有恐怖遠離顛倒夢

想究竟涅槃三世諸

佛依般若

波羅蜜多

故得

阿耨

多羅三

藐

三菩提故般若波

知般若波

大神咒是羅窑多是

大明呪是
無上呪是

無等等呪　能除一切

尚真寶不虛故説殷

若波羅蜜多呪即說

呪曰揭帝
揭帝波羅
揭帝

揭帝

僧揭帝

僧揭帝

帝波羅

揭帝菩

提薩婆訶以此祐淳

即火中

身寫四經

蓮等即廁

常淨之

義想一不爲護經人金剛

所呵檀波

居士書爲

艸衣浄誦

檀波又改犀波

並記

般若波羅蜜多心經
반1야 파 라 밀 다 심 경

觀自在菩薩　行深般若波羅密多時　照見五蘊皆空　度一切苦厄
관 자 재 보 살　행2심 반 야 파 라 밀 다 시　조3견 오 온 개 공　도 일 체 고 액

舍利子　色不異空　空不異色　色卽是空　空卽是色　受想行識
사 리 자　색 불 이 공　공 불 이 색　색 즉 시 공　공 즉 시 색　수4상 행 식

亦復如是　舍利子　是諸法空相　不生不滅　不垢不淨　不增不減
역 부 여 시　사 리 자　시5제 법 공 상　불 생 불 멸　불 구 부 정　부 중 불 감

是故　空中無色　無受想行識　無眼耳鼻舌身意　無色聲香味觸
시 고　공 중 무 색　무 수 상 행 식　무 안 이 비 설 신 의　무 색 성 향 미 촉

法無眼界　乃至　無意識界　無無明　亦無無明盡　乃至　無老死
법 무 안 계　내 지　무 의 식 계　무 무 명　역 무 무 명 진　내 지　무 노 사

亦無老死盡　無苦集滅道　無智亦無得　以無所得故　菩提薩埵
역 무 노 사 진　무 고 집 멸 도　무 지 역 무 득　이 무 소 득 고　보 리 살 타

依般若波羅蜜多故　心無罣碍　無罣碍故　無有恐怖　遠離顚倒
의 반 야 파 라 밀 다 고　심 무 가 애　무 가 애 고　무 유 공 포　원 리 전 도

夢想　究竟涅槃　三世諸佛　依般若波羅蜜多故　得阿耨多羅三
몽 상　구 경 열 반　삼 세 제 불　의 반 야 파 라 밀 다 고　득 아 누 다 라 삼

藐三菩提　故知　般若波羅蜜多　是大神呪　是大明呪　是無上呪
막 삼 보 리　고 지　반 야 파 라 밀 다　시 대 신 주　시 대 명 주　시 무 상 주

是無等等呪　能除一切苦　眞實不虛　故說般若波羅蜜多呪　卽
시 무 등 등 주　능 제 일 체 고　진 실 불 허　고 설 반 야 파 라 밀 다 주　즉

說呪曰　揭帝揭帝　波羅揭帝　波羅僧揭帝　菩提　薩婆訶
설 주 왈　아 제 아 제　바 라 아 제　바 라 승 아 제　보 리　사 바 하

<관자재보살>이 지혜로써 도를 닦아 <참마음 자리>를 깨닫고 보니, 물질[색]・느낌
[감각]・따짐[사고]・저지름[의리와 경험]・버릇[최후 인식] 등의 다섯 가지 <마음>
의 고난에서 벗어났느니라.

　사리불이여, 물질이 허공과 다르지 않고 허공이 물질과 다르지 않으므로 물질이 바로
허공이며 허공이 바로 물질이니라. 이와 같이 중생들의 느낌과 따짐과 저지름과 버릇
들이 바로 부처님의 밝은 지혜이며, 부처님의 광명 지혜(본래의 그 성품)가 바로 중생
들의 나쁜 생각(물질적 실제)이니라.

　사리불이여, 이 모든 것들이 없어진 <참마음 자리>는 생겨나는 것도 없어지는 것도
아니며 더러워지거나 깨끗해지는 것도 아니고 불어나는 것도 줄어드는 것도 아니니라.

그러므로 아무 것도 아닌 이 <마음> 가운데는 물질도 없고 느낌·따짐·저지름·버릇들도 없으며, 눈·귀·코·혀·몸·생각도 없으며, 또한 형상·소리·냄새·맛·닿음·이치도 없으며, 쳐다보는 일도 들어보는 일, 맡아보는 일, 맛보는 일, 대어보는 일, 생각해 보는 일도 없으며, 허망한 육신을 나[自我]라고 하는 그릇된 생각[無明]도 없고 나라는 그릇된 생각이 없어졌다는 생각마저 없으므로 나를 위한 움직임[行]도 없으며 생명도 없어지고 주관과 객관의 대립도 없고 감각·욕심·업(業)·출생·사망 등 열두 가지 인연법칙이 모두 없으며 늙고 죽는 것도 없고, 늙고 죽음이 다 없어진 것도 없으며, 그 괴로움의 원인과 그 괴로움을 벗어난 것과 그 괴로움을 벗어나는 방법까지도 없으므로 지혜도 없고, 또한 얻는 것도 없느니라.

<마음>은 본래 아무 것도 얻을 것이 없기 때문에 <보살>이 <반야바라밀>이 되어 아무데도 걸린 데가 없어서 겁나는 일이 없으며, 꿈같은 허망한 생각이 없어서 최후의 열반(涅槃)에 이르게 되며, 과거·현재·미래의 모든 부처님도 이 <마음 자리>를 깨달아 가장 높고 바르고 밝은 지혜로써 생사를 초월했고 자유자재(自由自在)의 경지를 이룩했느니라.

그러므로 생각이 주체인 이 마음도 아닌 <마음>이 가장 신비하고 가장 밝고 가장 높은 주문(呪文)이며, 절대 아닌 절대로서 이 <마음>은 모든 것과는 다르면서 또한 만물과 둘이 아닌 주문이므로 능히 모든 고난을 물리칠 수 있고 진실하여 허망됨이 없느니라. 이에 이 <마음>을 깨닫는 주문을 말해주노라.

아제아제 바라아제 바라승아제 모지 사바하.

以此垢滓身　寫此經卽火中蓮華　卽處梁常淨之義　想不爲護經
이 차 구 재 신　사 차 경 즉 화 중 련 화　즉 처 염 상 정 지 의　상 불 위 호 경

金剛所呵　檀波居士　書爲　艸衣　淨誦　檀波又改　産波　並記.
금 강 소 가　단 파 거 사　서 위　초 의　정 송　단 파 우 개　산 파　병 기

이 때 묻은 몸으로서 반야바라밀다심경(般若波羅蜜多心經)을 베끼는 것은 불[火] 가운데서 피는 연(蓮)꽃이며 이것은 곧 더러운 데 처해서도 물들지 않는 항상 깨끗해지려는 뜻이다. 그러나 생각해 보니 금강경(金剛經)의 깊은 목소리를 다 드러내지는 못한 것 같다.

단파거사(檀波居士)는 초의선사(艸衣禪師)의 깨끗한 읽음이 되게 하기 위하여 쓰노라. 단파(檀波)를 또 산파로 고쳐서 함께 적는다.

1. 般若波羅蜜多心經 : 당(唐)나라 현장(玄奘 : 622~664)이 번역한 것으로 <반야심경>
 또는 <심경>이라 약칭하기도 한다.
 5온(蘊)·3과(科)·12 인연(因緣)·4체(諦)의 법을 들어 온갖 법이 다 공(空)하
 다는 이치를 기록하고, 보살이 이 이치를 관찰할 때에는 일체 고액(苦厄)을 면하
 고, 열반을 구경(究竟)하여 아뇩보제를 증득한다 말하고, 이것을 요약하여 아제아
 제(偈帝揭帝) 등의 대신주(大神呪)를 말한다. 전문(全文) 14행(行)의 작은 경(經)이
 나, <대반야경>의 정요(精要)를 뽑아 모은 것으로서 여러 나라에 널리 알려져
 있다.
2. 行深般若波羅蜜多時 : 「<마음이 오롯한 이>·<마음 자리만 오롯하게 있는 도인
 (道人)>·<생사를 뛰어 넘은 진리의 법인(法忍)에 들어선 도인이 깊은 반야바라
 밀다(般若波羅蜜多)를 수행할 때, 마하반야바라밀다에 들어갈 때」라는 뜻으로
 <행심반야바라밀다시> 라고 하는데, 이때 자기 <마음 자리>에 실제로 들어서는
 것을 실제의 반야라고 한다.
3. 照見五蘊皆空 度一切苦厄 : 물질과 생각이 없음을 살펴보고 모든 고난에서 벗어나
 다. 즉, 물질적인 현상계·육체적인 인간·사고·추리 등의 정신 세계가 없다는
 뜻이다. <반야바라밀다>의 이 <마음 자리>에 깊이 들어가서 이야기하는 것, 생각
 하는 것을 다 없애고 <마음>만 오롯하게 남아 있는 그 <마음>으로 보면 인간도
 없어지고 우주도 없어졌다는 말이다.
4. 受想行識 亦復如是 : 이와 같은 원리[色卽是空 空卽是色]에 의해서 감각·사고·
 의지와 경험·최후 인식도 다 그 실체가 없는 것이다. 감각은 우리의 감각 기관
 인 귀·코·몸·혀가 감각 대상인 물질을 접촉해서 성립되는 것인데, 감각의 객
 관인 물질이 그 실체가 없고 감각 기관인 5관도 그 실체가 없어서 다 공(空)한
 것이므로 감각 작용을 근거로 해서 이루어지는 지각(知覺=表象=想)과 지식 등도
 따라서 실체가 없는 것이다.

5. 是諸法空相 : "이 모든 만법이 없어지고 난 그 때" 라는 뜻이다. 이 세상에 있는
 모든 존재는 무엇이나 다 그 실체가 없다는 특성이 있다. 이 체성(體性)을 항
 상 지니고 있는 존재란 없으며 시간과 공간을 따라 질과 양이 끊임없이 변하고
 있다. 또 물질을 구성하고 있는 근본을 추구해 보면 원자(原子)에서 전자(電子)로
 전자에서 마침내는 어느 것도 공(空)에로 귀결된다. 즉, 일체의 현상계의 원리는
 일시적인 것이고 오직 이<마음>, 생각으로 미칠 수 없는 <참 나>만이 실재이므
 로 온갖 생각이나 인생의 모든 만법이 없어져서 <마음>만 오롯이 남은 그 때의
 경지는 언제 생겨난 것도 아니고 어느 때 가서 그것이 없어질 수도 없는 것이다.

顧南雅先生文章風裁天下皆知之向為湘浦一云尤為吏人所傳

誦而盛道之萬里海川多緣樺搓近聞複初庵集多有

南正唱酬之什曰是而敬託於墨緣之末集句寄呈以仲風

直聲滿湖下

秀句滿天東

昔怵慕之微私海東秋史金正喜艸

画法有長江萬里

畫勢如孤柏一枝

陳蓮壺人